All is Buddha.

BuddhAll

梵字悉曇五十一字母習字帖

Siddha-mātṛka Workbook 01

書寫梵字的利益

梵字悉曇乃印度古老的文字，相傳源自於大日如來或取自龍宮，具有神祕不可思議的力量。梵字悉曇在被佛教引用後，尤其是在大乘佛教與密宗理論的發展中，被賦予深密的內義，使梵字超越了文字的範疇，衍伸出觀想、念誦、思惟法義的多種重要觀行法門，成為表徵諸佛菩薩甚深內證境界的種子字與真言咒語。

因此，梵字的念誦和書寫具有了特別的神祕意義，凡有觀想、念誦、書寫者皆能獲得諸尊殊勝的相應與加持，迅速消除身心種種障礙，成就廣大不可思議的功德。這一類的梵字稱作悉曇字，相關的一整套理論和實踐稱作悉曇或悉曇學。

這種梵字悉曇，雖濫觴於印度，但是後來卻在中國、日本發展和發揚光大。在中國古代，尤其是在唐代，佛教的密宗和梵字悉曇都非常興盛，二者互相結合；當時一般的文人學士、士大夫等也常常以能書寫梵字悉曇為時尚。而在今日的日本，梵字悉曇的書寫與研究，依然十分盛行，甚至跨越宗教的藩籬，在書法藝術的領域，佔有一席之地。

由此可知，梵字的學習與書寫，雖與佛法修行有著十分密切的關係，但對於一般無宗教信仰者而言，書寫梵字也有多重利益，不但能調練身心，紓解壓力，使氣脈鬆柔、身體康健，更能在潛移

默化中，澄淨心靈，培養專注力，與祥和沉穩的氣質，達到修身養性的目地，無疑是緊張繁重的工作之餘，陶冶身心的最佳選擇。

五十一字母的書寫要訣

臨寫梵字，除了要勤加練習外，若能注意一些外在環境與書寫要領，則更能幫助我們將梵字寫好，達到事半功倍的效果，以下我們就依書寫環境、用具、姿勢、筆順原則等幾方面說明：

舒適和雅的環境

佈置一個舒適優雅的書寫環境。有助於我們在習字時，心境的安詳與平穩。因此環境最好要收拾整齊潔淨，尤其桌面要保持清爽乾淨。桌、椅高矮適中。光線要柔和，不會過亮或過暗，光源最好來自非書寫慣用手的前上方。甚至可點上些許清雅的好香，都會讓我們有愉悅專注的習字心情。

適合的書寫用具

書寫梵字一般常見的用具有毛筆及專用的朴筆兩種。但是，由於在現代日常生活中，最方便且

簡易的書寫工具，還是以原字筆、鋼筆、簽字筆、鉛筆等為主，因此，本字帖，是專為一般常見硬筆而設計的練習本，除了逐字標註書寫筆順外，並採用毛筆臨帖常用的九宮格，方便初學者，均勻分布筆劃，將梵字寫得正確熟悉。同時，也可通用小楷毛筆來練習，以便學習者在熟練硬筆後，也可轉而以毛筆來臨寫。

良好正確的姿勢與運筆方法

正式書寫時，要身心放鬆、專注、背脊直豎、兩肩平柔；端身正意，以心運筆，意到筆到。

梵字書寫筆順原則

書寫梵字時，基本上與書寫中文的要領並無多大差異。然而，由於梵字悉曇的字形結構，畢竟與中文字形、書寫筆順有相當程度的不同，所以，在正式臨寫梵字前，我們先來了解一下梵字悉曇字母書寫時的通則與應注意的要領。

※在書寫每個梵字時，要從 अ a 點 □（□的□代表體文，也就是字形的主體）開始，所謂 अ a 點，也就是我們書寫每個梵字時，提筆落下的第一點，因此，此 अ a 點也稱為起筆點、發心點或是命點。

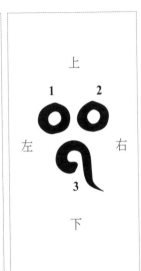

寫法一

寫法二

※體文書寫的原則一般由上而下，先左後右，
與中文字大約相同。

※書寫時需先寫體文（字形的主體），再書寫
體文上、下、左、右的點或撇。

※梵字的圓點，與中文的點不同，可分為兩種
寫法。在本習字帖中，則統一採第一種寫法為範
例。

※梵字的圓圈，則分別以兩筆劃完成，先寫左
半邊，再寫右半邊。

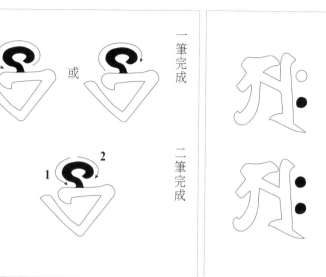

一筆完成　　二筆完成

或

1　2

※有幾個字母較特殊，與中文習慣筆順不同，須特別留意，如：**乷** ah字右側兩點，要先點下面那一點，再點上面的點。

※ **ড** ai字有幾種不同寫法皆可，但在斟酌的中文毛筆的慣用寫法後，本習字帖以一筆完成寫法為範例。

梵字悉曇書寫的筆順，因各家傳承不同而有不同寫法，但只要掌握先寫體文再寫摩多點畫的通則，一般而言，並無太大差異。此外梵字字形結構，雖然與中文寫法有些差異，然而只要多加練習，必定熟能生巧，將字練好，甚至透過臨寫時，身心的收攝與調練，進而提昇生命的品質。

〔a〕

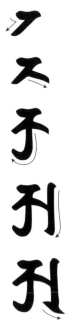

承 承 承 承 承 承 承 承 承 承

〔ā〕

光 光 光 光 光 光 光 光 光 光

〔i〕

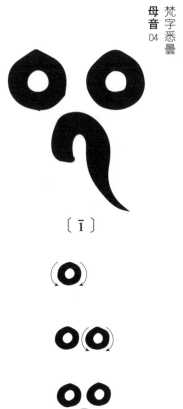

〔 ī 〕

16

〔u〕

18

〔ū〕

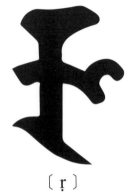

〔ṛ〕

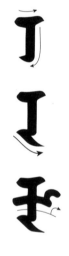

〔r̄〕

〔ḷ〕

〔Ī〕

〔e〕

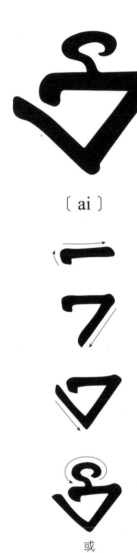

〔 ai 〕

或

〔o〕

〔au〕

〔aṃ〕

犭 犭 犭 犭 犭 犭 犭 犭 犭 犭

〔aḥ〕

井 井 井 井 井 井 井 井 井 井

子音

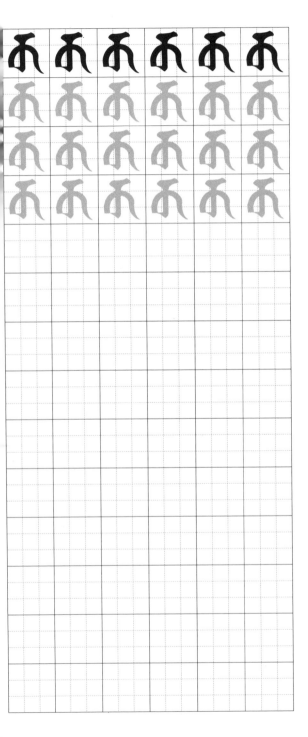

〔ka〕

禾 禾 禾 禾 禾 禾 禾 禾 禾 禾

〔 kha 〕

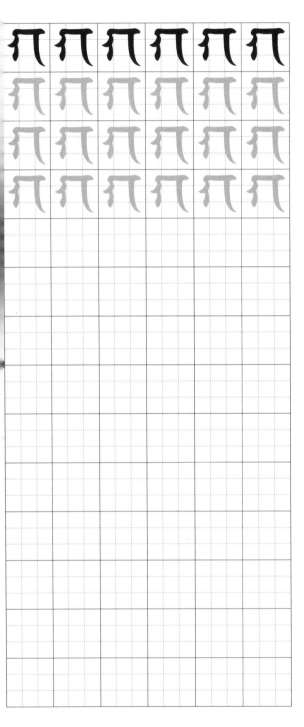

〔 ga 〕

兀兀兀兀兀兀兀兀兀兀

〔 gha 〕

या या या या या या या या या या

या या या या या या या या या या

या या या या या या या या या या

या या या या या या या या या या

〔 ṅa 〕

〔 ca 〕

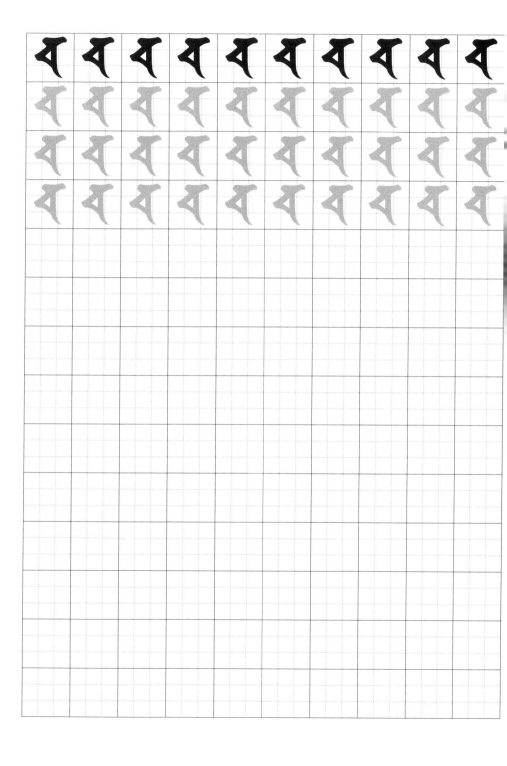

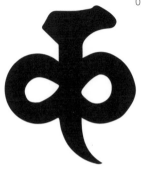

〔 cha 〕

〔 ja 〕

〔jha〕

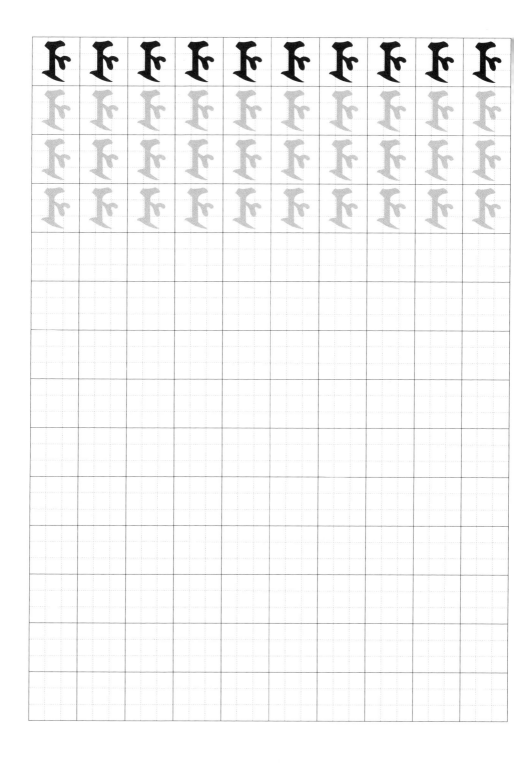

〔 ña 〕

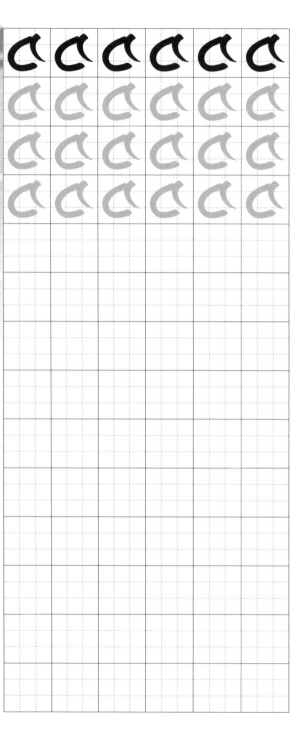

〔 ṭa 〕

〔 ṭha 〕

〔ḍa〕

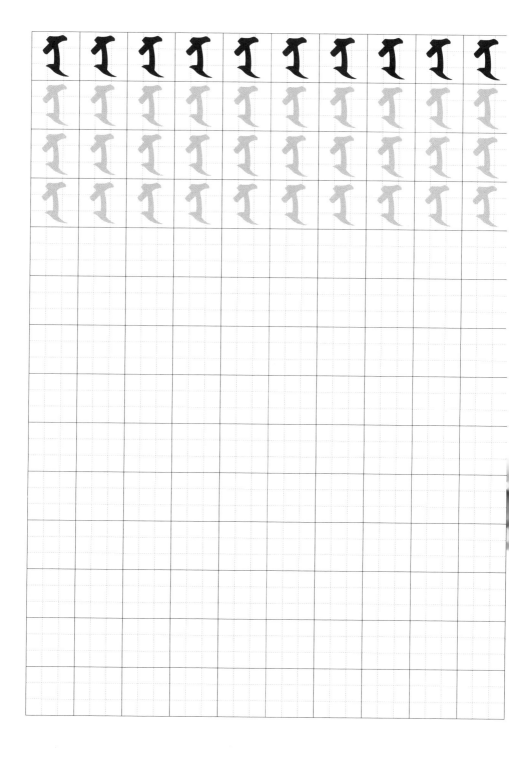

〔ḍha〕

ろ ろ ろ ろ ろ ろ ろ ろ ろ ろ

〔 ṇa 〕

〔 ta 〕

千 千 千 千 千 千 千 千 千 千
千 千 千 千 千 千 千 千 千 千
千 千 千 千 千 千 千 千 千 千
千 千 千 千 千 千 千 千 千 千

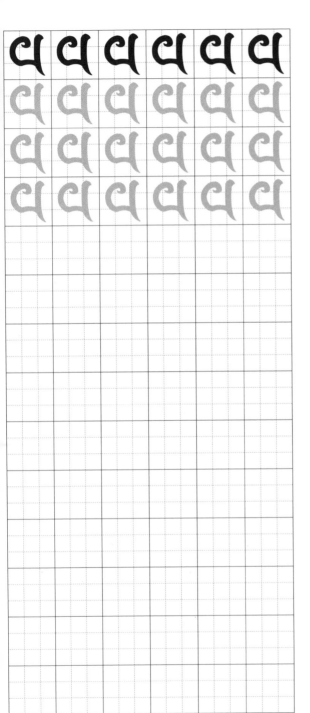

〔 tha 〕

〔 da 〕

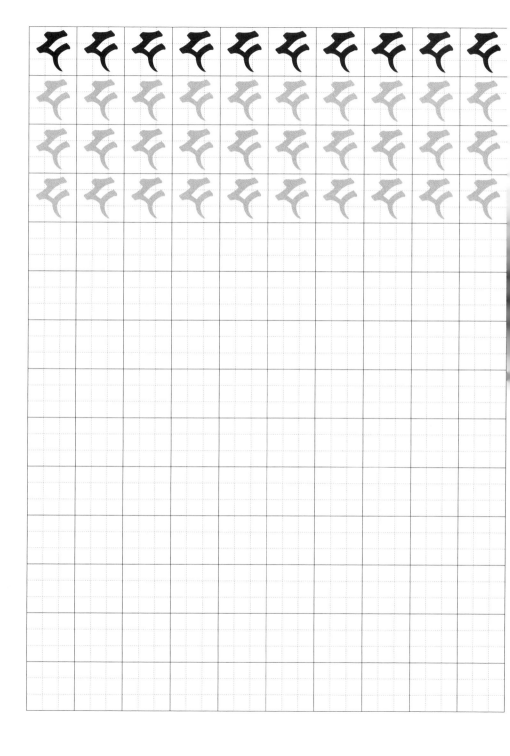

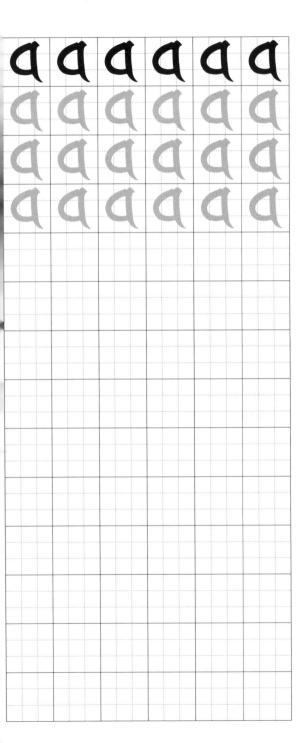

〔 dha 〕

〔na〕

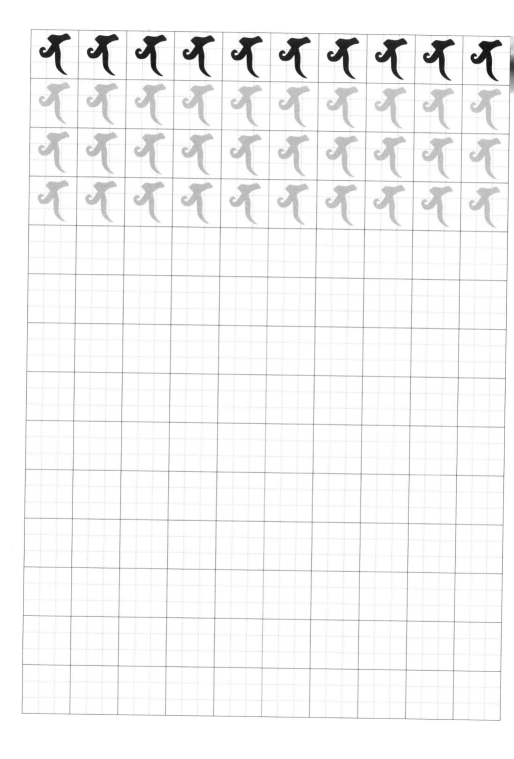

〔pa〕

घ घ घ घ घ घ घ घ घ घ

घ घ घ घ घ घ घ घ घ घ

घ घ घ घ घ घ घ घ घ घ

घ घ घ घ घ घ घ घ घ घ

〔 pha 〕

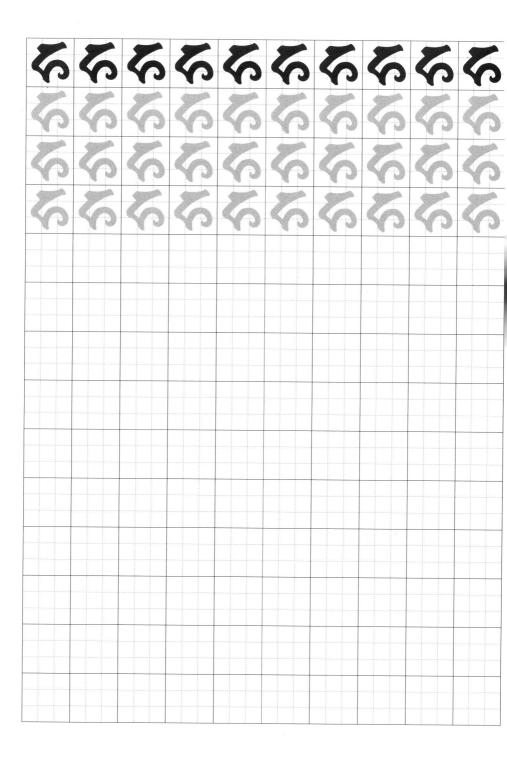

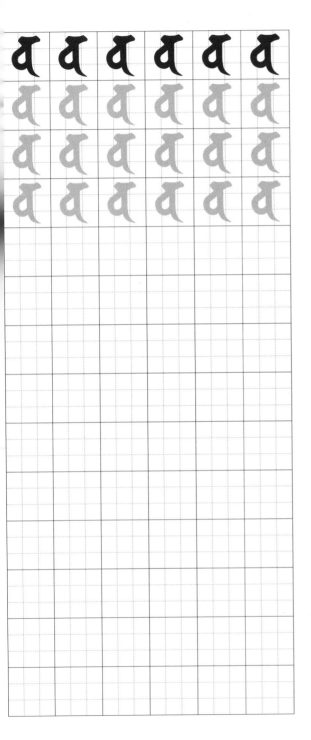

〔 ba 〕

ཨ ཨ ཨ ཨ ཨ ཨ ཨ ཨ ཨ ཨ

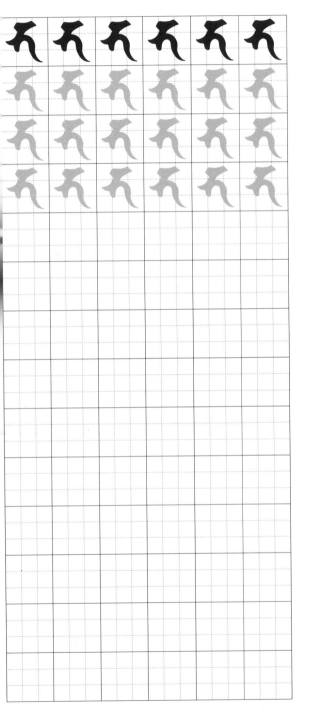

〔 bha 〕

〔 ma 〕

ཟ ཟ ཟ ཟ ཟ ཟ ཟ ཟ ཟ ཟ
ཟ ཟ ཟ ཟ ཟ ཟ ཟ ཟ ཟ ཟ
ཟ ཟ ཟ ཟ ཟ ཟ ཟ ཟ ཟ ཟ
ཟ ཟ ཟ ཟ ཟ ཟ ཟ ཟ ཟ ཟ

〔ya〕

ཕ ཕ ཕ ཕ ཕ ཕ ཕ ཕ ཕ ཕ ཕ

ཕ ཕ ཕ ཕ ཕ ཕ ཕ ཕ ཕ ཕ

ཕ ཕ ཕ ཕ ཕ ཕ ཕ ཕ ཕ ཕ

ཕ ཕ ཕ ཕ ཕ ཕ ཕ ཕ ཕ ཕ

〔ra〕

〔la〕

〔 va 〕

〔śa〕

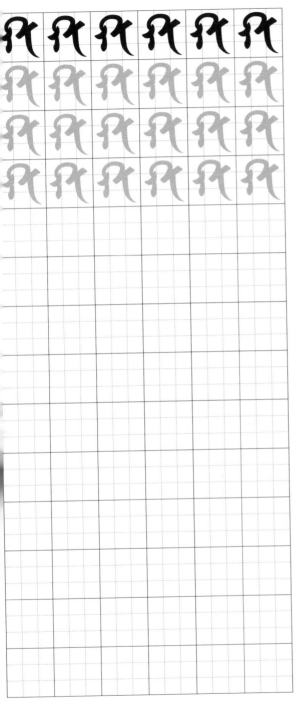

我 我 我 我 我 我 我 我 我 我 我

〔 ṣa 〕

〔 sa 〕

卅 卅 卅 卅 卅 卅 卅 卅 卅 卅 卅 卅

〔 ha 〕

ㅈ ㅈ ㅈ ㅈ ㅈ ㅈ ㅈ ㅈ ㅈ ㅈ

〔llaṃ〕

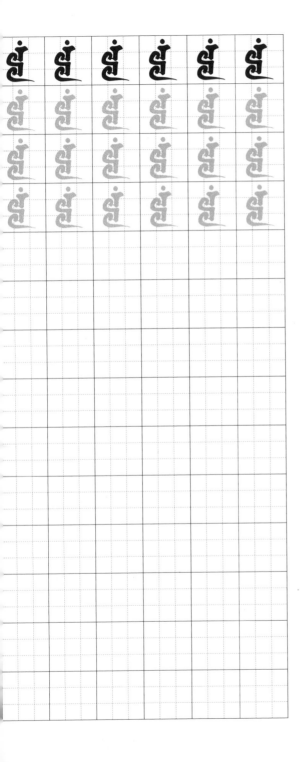

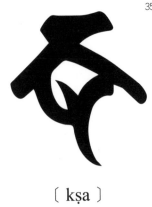

〔 kṣa 〕

梵字悉曇 母音

十六字

梵字悉曇 子音

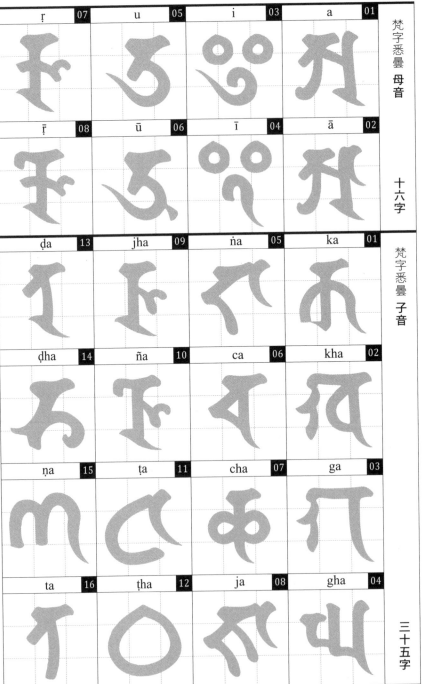

| 01 a | 03 i | 05 u | 07 ṛ |
| 02 ā | 04 ī | 06 ū | 08 ṝ |

01 ka	05 ṅa	09 jha	13 ḍa
02 kha	06 ca	10 ña	14 ḍha
03 ga	07 cha	11 ṭa	15 ṇa
04 gha	08 ja	12 ṭha	16 ta

三十五字

		aṃ 15	o 13	e 11	ḷ 09
		aḥ 16	au 14	ai 12	ḹ 10
ha 33	va 29	ma 25	pa 21	tha 17	
llaṃ 34	śa 30	ya 26	pha 22	da 18	
kṣa 35	ṣa 31	ra 27	ba 23	dha 19	
	sa 32	la 28	bha 24	na 20	

梵字悉曇 **母音**

十六字

a	01	i	03	u	05	ṛ	07
ā	02	ī	04	ū	06	ṝ	08

梵字悉曇 **子音**

三十五字

ka	01	ṅa	05	jha	09	ḍa	13
kha	02	ca	06	ña	10	ḍha	14
ga	03	cha	07	ṭa	11	ṇa	15
gha	04	ja	08	ṭha	12	ta	16

116

	aṃ	15	o	13	e	11	ḷ	09	
	aḥ	16	au	14	ai	12	ḹ	10	
ha	33	va	29	ma	25	pa	21	tha	17
llaṃ	34	śa	30	ya	26	pha	22	da	18
kṣa	35	ṣa	31	ra	27	ba	23	dha	19
	sa	32	la	28	bha	24	na	20	

梵字悉曇 母音　十六字

a	01	i	03	u	05	ṛ	07
𑖀		𑖂		𑖄		𑖋	
ā	02	ī	04	ū	06	ṝ	08

梵字悉曇 子音　三十五字

ka	01	ṅa	05	jha	09	ḍa	13
kha	02	ca	06	ña	10	ḍha	14
ga	03	cha	07	ṭa	11	ṇa	15
gha	04	ja	08	ṭha	12	ta	16

118

	aṃ 15	o 13	e 11	ḷ 09
	aḥ 16	au 14	ai 12	ḹ 10

ha 33	va 29	ma 25	pa 21	tha 17
llaṃ 34	śa 30	ya 26	pha 22	da 18
kṣa 35	ṣa 31	ra 27	ba 23	dha 19
	sa 32	la 28	bha 24	na 20

梵字悉曇五十一字母表

07 ṛ	05 u	03 i	01 a
08 ṝ	06 ū	04 ī	02 ā

梵字悉曇 子音　三十五字

13 ḍa	09 jha	05 ṅa	01 ka
14 ḍha	10 ña	06 ca	02 kha
15 ṇa	11 ṭa	07 cha	03 ga
16 ta	12 ṭha	08 ja	04 gha

三十五字

	aṃ 15	o 13	e 11	ḷ 09
	aḥ 16	au 14	ai 12	ḹ 10
ha 33	va 29	ma 25	pa 21	tha 17
llaṃ 34	śa 30	ya 26	pha 22	da 18
kṣa 35	ṣa 31	ra 27	ba 23	dha 19
	sa 32	la 28	bha 24	na 20

梵字悉曇 母音　十六字

07 ṛ	05 u	03 i	01 a
08 ṝ	06 ū	04 ī	02 ā

梵字悉曇 子音　三十五字

13 ḍa	09 jha	05 ṅa	01 ka
14 ḍha	10 ña	06 ca	02 kha
15 ṇa	11 ṭa	07 cha	03 ga
16 ta	12 ṭha	08 ja	04 gha

122

	aṃ 15	o 13	e 11	ḷ 09
	aḥ 16	au 14	ai 12	ḹ 10
ha 33	va 29	ma 25	pa 21	tha 17
llaṃ 34	śa 30	ya 26	pha 22	da 18
kṣa 35	ṣa 31	ra 27	ba 23	dha 19
	sa 32	la 28	bha 24	na 20

梵字悉曇　母音

十六字

a 01	i 03	u 05	ṛ 07
ā 02	ī 04	ū 06	ṝ 08

梵字悉曇　子音

ka 01	ṅa 05	jha 09	ḍa 13
kha 02	ca 06	ña 10	ḍha 14
ga 03	cha 07	ṭa 11	ṇa 15
gha 04	ja 08	ṭha 12	ta 16

三十五字

	aṃ 15	o 13	e 11	ḷ 09
	aḥ 16	au 14	ai 12	ḹ 10
ha 33	va 29	ma 25	pa 21	tha 17
llaṃ 34	śa 30	ya 26	pha 22	da 18
kṣa 35	ṣa 31	ra 27	ba 23	dha 19
	sa 32	la 28	bha 24	na 20

梵字悉曇 母音

十六字

07 ṛ	05 u	03 i	01 a

08 ṝ	06 ū	04 ī	02 ā

梵字悉曇 子音

13 ḍa	09 jha	05 ṅa	01 ka

14 ḍha	10 ña	06 ca	02 kha

15 ṇa	11 ṭa	07 cha	03 ga

16 ta	12 ṭha	08 ja	04 gha

三十五字

	aṃ 15	o 13	e 11	ḷ 09
	aḥ 16	au 14	ai 12	ḹ 10
ha 33	va 29	ma 25	pa 21	tha 17
llaṃ 34	śa 30	ya 26	pha 22	da 18
kṣa 35	ṣa 31	ra 27	ba 23	dha 19
	sa 32	la 28	bha 24	na 20

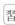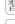

梵字習字帖系列 01

梵字悉曇五十一字母習字帖

發 行 人　龔玲慧

監　　修　林光明

編　　者　劉詠沛

執 行 編 輯　莊慕嫻

美 術 編 輯　張育甄

出　　版　全佛文化事業有限公司

　　　　　訂購專線：：(02)2913-2199　傳真專線：：(02)2913-3693

　　　　　匯款帳號：：3199717004240 合作金庫銀行大坪林分行

　　　　　戶名／全佛文化事業有限公司

　　　　　E-mail:buddhall@ms7.hinet.net　http://www.buddhall.com

　　　　　全佛門市：：覺性會館・心茶堂／新北市新店區民權路 88-3 號 8 樓

　　　　　門市專線：：(02)2219-8189

行 銷 代 理　紅螞蟻圖書有限公司

　　　　　台北市內湖區舊宗路二段 121 巷 19 號（紅螞蟻資訊大樓）

　　　　　電話：：(02)2795-3656　傳真：：(02)2795-4100

初　　版　二〇二二年九月

定　　價　新台幣二〇〇元

BuddhAll

BuddhAll.